經典碑帖放大本

趙孟頫書洛神賦

孫寶文 編

上海人民美術出版社

洛神賦 并序

洛神賦并序　黄初三年余朝京師還濟洛川古人有言斯水之神名

黄初三年余朝京
師還濟洛川古人
有言斯水之神名

旦宓妃感宋玉對楚之王說神女之事遂作斯賦其詞曰

余從京域言歸東藩背伊闕越轘轅經通谷陵景山日既西傾車

殆馬煩尔乃稅駕乎衡皋秣駟乎芝田容與乎陽林流眄乎洛川

殆馬煩尔乃稅駕乎衡皋秣駟乎芝田容與乎陽林流眄乎洛川

於是精移神駭忽焉思散俯則未察仰以殊觀睹一麗人于巖

之畔尔乃援御者而告之曰尔有覿於彼者乎彼何人斯若此之艷

何人斯若此之艷

有覿於彼者乎彼

者而告之曰尔

之畔尔乃援御

也御者對曰臣聞河洛之神名曰宓妃則君王之所見也無乃是乎其

也御者對曰臣聞河洛之神名曰宓妃則君王之所見也無乃是乎其

若何臣願聞之余告之曰其形也翩若驚鴻婉若游龍榮曜秋

翩若

也

若

驚

鴻

婉

之

余

告

之

曰

其

形

游

龍

榮

曜

菀

何

臣

願

聞

菊華茂春松髣
髴兮若輕雲之
蔽目飄飄兮若
流風之迴雪遠

而望之皎若太陽升朝霞迫而察之灼若夫渠出淥波穠纖得衷

而望之皎若太陽升朝霞迫而察之灼若夫渠出淥波穠纖得衷

脩短合度肩若
削成腰如約素
延頸秀項皓質
呈露芳澤無

加鉛華弗御雲鬓峨峨脩眉聯娟丹脣外朗皓齒內鮮明眸

加鉛華弗御雲

鬓峨峨脩眉

娟丹脣外朗

皓齒內鮮明眸

善睐屬輔承權瓌姿艷逸儀靜體閑柔情綽態媚於語言

奇服曠世骨像應圖披羅衣之璀璨兮珥瑤碧之華琚戴金

奇服曠世骨像

應圖披羅衣

之璀璨兮珥

瑤碧之華琚

戴金

翠之首飾綴明珠以耀軀踐遠遊之文履曳霧綃之輕裾微

翠
之
首
飾
綴
瞷

珠
以
耀
軀
�915

遠
遊
之
文
履
曳

霧
綃
之
輕
裾
瀛

幽蘭之芳藹兮步踟蹰於山隅於是忽焉縱體以敖以嬉左倚

采旄右蔭桂旗攘皓腕於神滸兮采湍瀨之玄芝余情悅其

采旄右蔭桂旗攘皓腕於神滸兮采湍瀨之玄芝余情悅其

淑美兮心振蕩

而不怡無良媒

以接歡兮託微波

而通辭願誠

素之先達

玉佩而要

之嗟佳人

之信脩羌

習禮而明

詩抗瓊

孫以和兮指

潛川而爲期

眷之款實兮

懼斯靈之我

欺惑交甫之弃言兮怅犹豫而狐疑收和颜以静志兮申礼

防以自持於是洛靈感焉徒倚彷徨神光離合乍陰乍陽

防以自持於是洛靈感焉徒倚彷徨神光離合乍陰乍陽

竦輕軀以鶴
立若將飛而
未翔踐椒塗
之郁烈步蘅
薄而流

芳超長吟以永慕兮聲哀厲而彌長尔乃衆靈雜遝命儔嘯

芳超長吟以
慕兮聲哀厲
而彌長尔乃衆
靈雜遝命儔嘯

侶或戲清流或翔神渚或采明珠或拾翠羽從南湘之二妃携

侶或戲清流或翔神渚或采明珠或拾翠羽從南湘之二妃携

漢濱之游女歎匏瓜之無匹詠牽牛之獨處揚輕袿之猗靡

漢
濱
之
游
女
歎

魁
瓜
之
匹
匹
絶

李
牛
之
獨
雲

楊
種
雜
之
精
靡

翳脩袖以延佇體迅飛鳬飄忽若神陵波微步羅襪生塵

翳
脩
袖
以
延
佇

體
迅
飛
鳬
飄

忽
若
神
陵
陵
波
波

步
羅
襪
生
塵

動無常則若危若安進止難期若往若還轉眄流精光潤

動
若
常
則
若

若
安
進
止
難
眄
流
精
光
迴

期
若
往
若
還
轉
眄
糟

光顏含辭未吐氣若幽蘭華容婀娜令我忘飡於是屏翳收

光

顏

含

辭

未

華

若

幽

蘭

容

炳

娜

令

我

忘

飡

於

是

屏

翳

收

風川后静波馮夷鳴鼓女媧清歌騰文魚以警乘鳴玉鸞

風川后靜波馮
夷鳴鼓女媧
清歌騰文魚
以警乘鳴玉鸞

以偕逝六龍儼
其齊首載雲
車之容奇鯨鯢
踴而夾轂水

禽翔而為衛於是越北阯過南岡紆素領迴清陽動朱脣以

禽翔而為清於

越北阯過南

闊紆素領迴

陽動朱脣以

徐言陳交接
之大綷恨人神之
道殊怨盛年
之莫當抗羅袂

揜涕兮流流襟之浪之悼浪會之永絕兮衰一逝而異無

微情以效愛兮獻江南之明璫雛潛處於太陰長寄心于君王

激情以效愛
獻江南之明
璫雛潛
太陰長寄

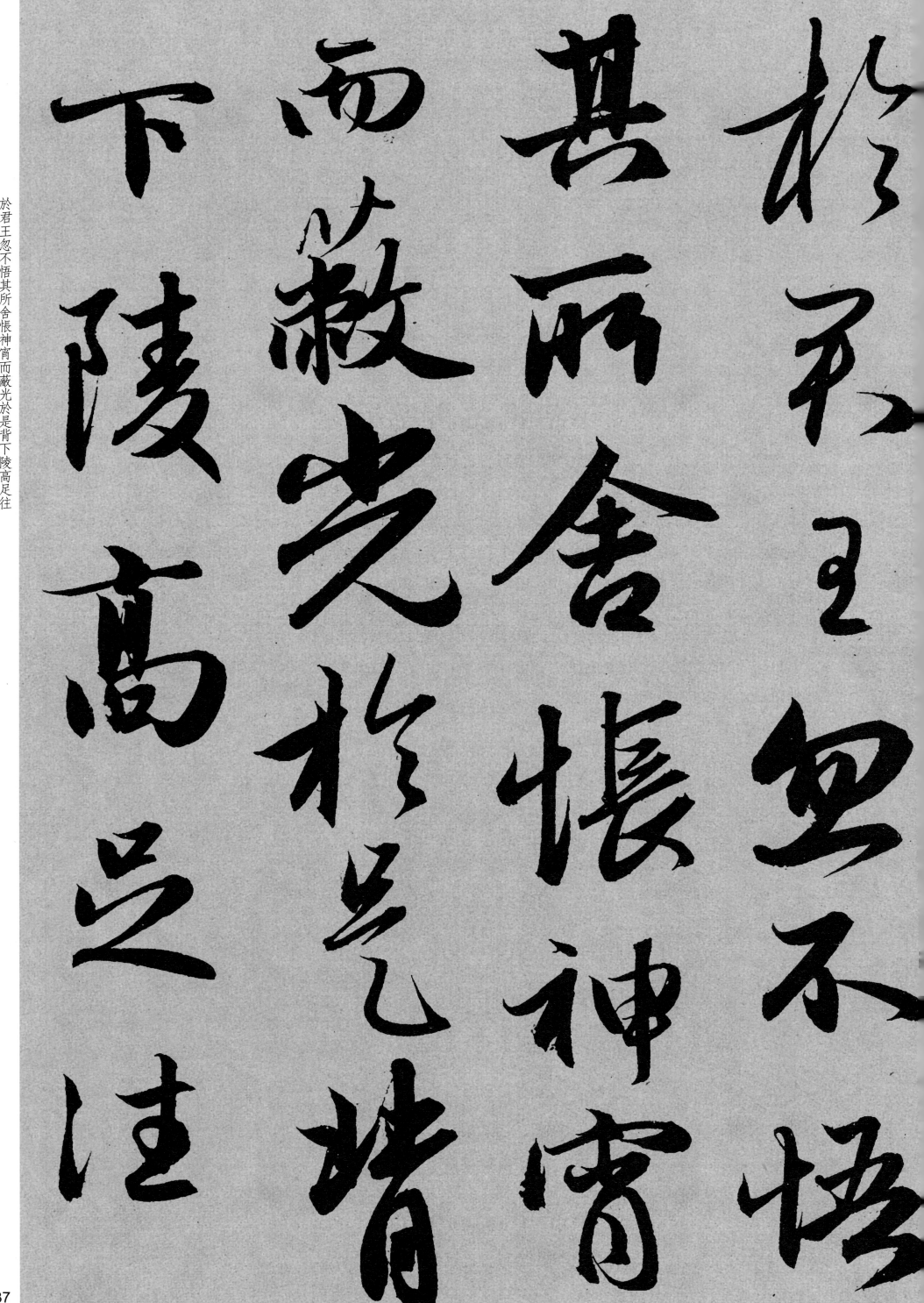

於君王忽不悟其所舍悵神宵而蔽光於是背下陵高足往

心留遺情想像顧望懷愁冀靈體之復形御輕舟而上遡

心留遺情想像顧望懷愁冀靈體之復形御輕舟而上遡

浮長川而忘返思
緜緜而增慕夜
耿耿而不寐霑
繁霜而至曙

命僕夫而就駕吾將歸乎東路攬騑轡以抗策悵盤桓而不

懷攬吾僕
鹽騑將命
盤轡歸夫
桓以乎而
而抗東就
不策路駕

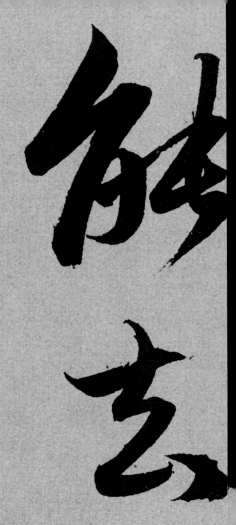

能去　子昂

洛神賦 并序

黃初三年

余朝京師還濟洛川古人

有言斯水之神名曰宓妃感宗玉

對楚王說神女之事遂作斯賦

其詞曰

余從京域言歸東藩背伊闕越

轘轅經通谷陵景山日既西傾車

殆馬煩尔乃稅駕乎蘅皋秣駟

乎芝田容與乎陽林流眄乎洛川

於是精移神駭忽焉思散俯則

求察仰以殊觀睹一麗人于巖
之畔尔乃援御者而告之曰尔有
覿於彼者乎彼何人斯若此之艷
也御者對曰臣聞河洛之神名曰宓
妃然則君王之所見也無乃是乎其
狀若何臣願聞之余告之曰其形
也翩若驚鴻婉若游龍榮曜秋
菊華茂春松髣髴兮若輕雲
之蔽月飄飖兮若流風之迴雪遠

出自祕府金匱好游見此光怪專傳圖
真玩四之鼎廢復現人間 己丑六十五月又敏之題

對楚王説神女之事遂作斯賦
有言斯水之神名曰宓妃感宋玉
洛神賦 并序

其詞曰
黃初三年余朝京師還濟洛川古人
余從京城言歸東藩背伊闕越
轘轅經通谷陵景山日既西傾車
殆馬煩爾乃稅駕乎蘅皋秣駟
乎芝田容與乎陽林流眄乎洛川
於是精移神駭忽焉思散俯則
未察仰以殊觀睹一麗人于巖
之畔乃援御者而告之曰尒有
覿於彼者乎彼何人斯若此之艷
也御者對曰臣聞河洛之神名曰宓
妃則君王之所見也無乃是乎其形
也翩若驚鴻婉若游龍榮曜秋
菊華茂春松髣髴兮若輕雲
之蔽月飄颻兮若流風之迴雪遠
而望之皎若太陽升朝霞迫而察
之灼若芙蕖出淥波穠纖得衷
修短合度肩若削成腰如約素
延頸秀項皓質呈露芳澤無
加鉛華弗御雲髻峨峨修眉

漢濱之游女歎匏瓜之無匹兮詠
牽牛之獨處揚輕袿之猗靡兮翳脩袖
以延佇體迅飛鳧飄
忽若神陵波微步羅韈生塵
動無常則若危若安進止難
期若往若還轉眄流精光潤
玉顏含辭未吐氣若幽蘭華
容婀娜令我忘餐於是屏翳收
風川后靜波馮夷鳴鼓女媧
清歌騰文魚以警乘鳴玉鸞
以偕逝六龍儼其齊首載雲
車之容裔鯨鯢踊而夾轂水
禽翔而為衛於是越北沚過南
岡紆素領迴清陽動朱脣以
徐言陳交接之大綱恨人神之
道殊兮怨盛年之莫當抗羅袂以
掩涕兮淚流襟之浪浪悼良
會之永絕兮哀一逝而異鄉無
微情以效愛兮獻江南之明
璫雖潛處於太陰長寄心
於君王忽不悟其所舍悵神宵
而蔽光 背下陵高之 像慕
靈體之復形御輕舟而上遡
浮長川而忘返思綿綿而增慕

静體閑柔情綽態媚於語言
奇服曠世骨像應圖披羅衣之
璀璨兮珥瑤碧之華琚戴金
翠之首飾綴明珠以耀軀踐
遠遊之文履曳霧綃之輕裾微
幽蘭之芳藹兮步踟躕於山隅
於是忽焉縱體以遨以嬉左倚
采旄右蔭桂旗攘皓腕於神
滸兮採湍瀨之玄芝余情悅其
淑美兮心振蕩而不怡無良媒
以接歡兮託微波而通辭願
誠素之先達兮解玉佩而要之嗟
佳人之信脩羌習禮而明詩抗瓊
瑤以和予兮指潛川而為期執
眷眷之款實兮懼斯靈之我
欺感交甫之棄言兮悵猶豫
而狐疑收和顏而靜志兮申禮
防以自持於是洛靈感焉徙
倚彷徨神光離合乍陰乍陽
竦輕軀以鶴立若將飛而未翔
踐椒塗之郁烈步蘅薄而流
芳超長吟以永慕兮聲哀厲
而彌長爾乃眾靈雜遝命儔
侶或戲清流或翔神渚或采明
珠或拾翠羽從南湘之二妃攜

攬騑轡以抗策悵盤桓而不
能去
子昂

大令好寫洛神賦人間合有數本嘗乎
未見其全此又雪書無一筆不合法盖
曰蘭亭耶本運腕而出兴耆可云買王
得羊矣　員嶠山人

趙魏公行草寫洛神賦其法雖出
入王氏父子間然肆筆自得別有天
趣故其體勢逸蕩真如見矯若游龍
之入於煙霧中也
吳城高啟

此卷宋秘府故物上有宣和瓢璽二
王神機書法妙入二人自尋辭于樞機
蓋意素皆可取信是玉寶
丁亥二月
西湖己穆
西湖曾跋

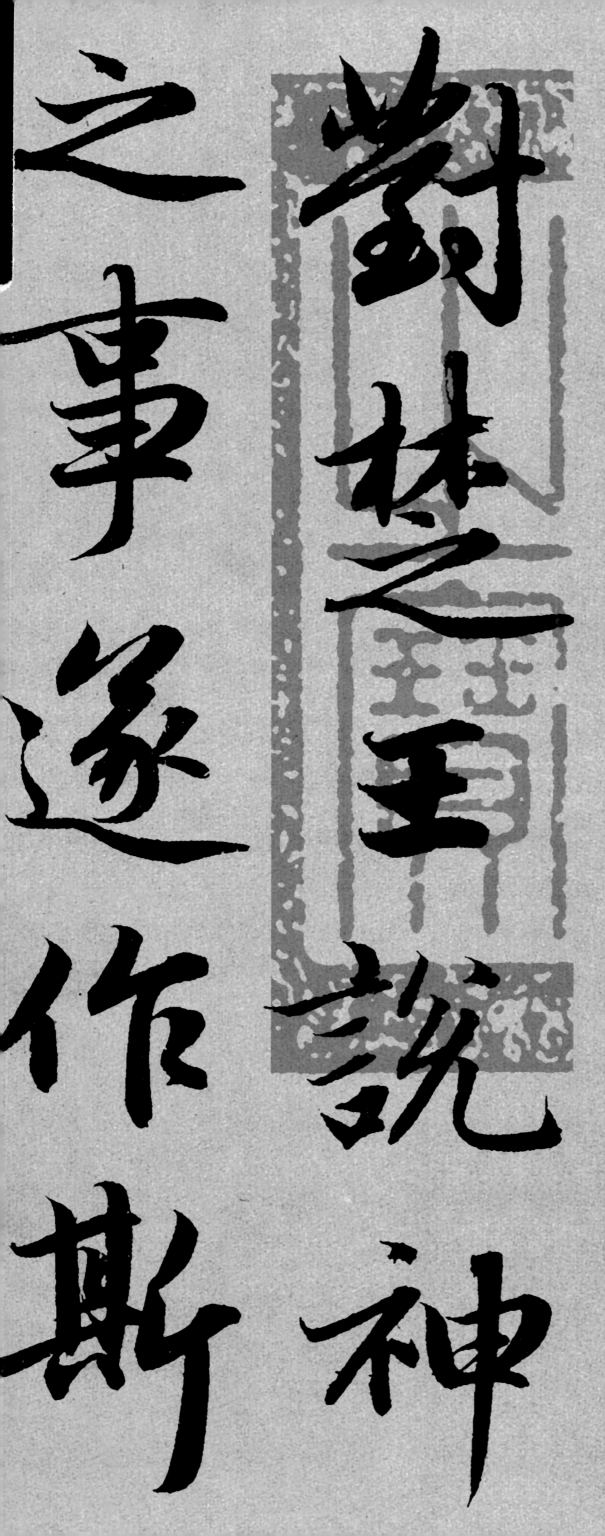

圖書在版編目 (CIP) 數據

趙孟頫書洛神賦 / 孫寶文編 . —— 上海：上海人民
美術出版社，2020.1（2024.6 重印）
（經典碑帖放大本）
ISBN 978-7-5586-1543-6

Ⅰ . ①趙… Ⅱ . ①孫… Ⅲ . ①行書－碑帖－中國－元
代 Ⅳ . ① J292.25

中國版本圖書館 CIP 數據核字 (2019) 第 280427 號

經典碑帖放大本
（第一集）

王羲之蘭亭序 馮承素摹本
王羲之墨蹟選（一）
王羲之墨蹟選（二）
智永真書千字文
智永草書千字文
懷素草書千字文
唐人月儀帖
顏真卿自書告身
米芾蜀素帖
趙孟頫書前後赤壁賦
趙孟頫書洛神賦
趙孟頫書閑居賦
曹全碑
乙瑛碑
張遷碑
王羲之十七帖
集字聖教序
王獻之洛神賦十三行
九成宮醴泉銘
顏勤禮碑 選字本

趙孟頫書洛神賦

出 版 人：顧　偉
編　　者：孫寶文

項目統籌：郭燕紅　朱　煒
責任編輯：安志萍
助理編輯：劉　暢
裝幀設計：孫吉明
排版修圖：吳連宏
封面篆刻：芸　生
技術編輯：王　泓
出版發行：上海人民美術出版社
　　　　　（上海號景路 159 弄 A 座 7F）
　　　　　郵編：201101　電話：021-53201888
網　　址：www.shrmbooks.com
印　　刷：廣西昭泰子隆彩印有限責任公司
開　　本：890×1240　1/8　5.5 印張
版　　次：2020 年 1 月第 1 版
印　　次：2024 年 6 月第 6 次
書　　號：ISBN 978-7-5586-1543-6
定　　價：88.00 元

ISBN 978-7-5586-1543-6

定價：88.00 元

上海人民美術出版社
微信公眾號

上海人民美術出版社
天貓旗艦店